一葉一世界

日本藝術家的89個迷你葉雕童話

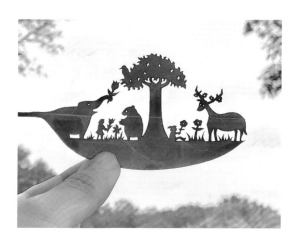

葉っぱ切り絵コレクション

いつでも君のそばにいる 小さなちいさな優しい世界

作者 Lito@Leafart

前言

~葉片上的溫馨世界~

在某個地方，住著一個男人。

男人很笨拙，做什麼都會搞砸，
老是惹惱身邊其他人。

逃離挨罵生活的男人，
某天遇到了一片不可思議的葉子。

在那片小小的葉子上，
有一個草木欣欣向榮的世界，
住著悠閒愉快的動物們。

男人迷上了那片葉子的世界。

他發現那個美好的世界，
正是自己所嚮往的避風港。

溫馨又有些幽默的世界，
在一片葉子上展開。
希望大家喜歡
生活在其中那些生物的故事。

Lito@Leafart

森林的圖書管理員

3

目錄

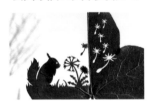

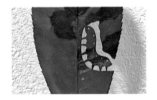

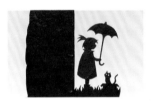

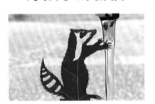

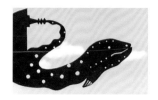

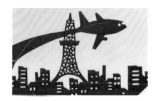

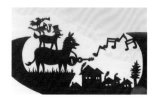
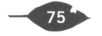
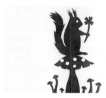

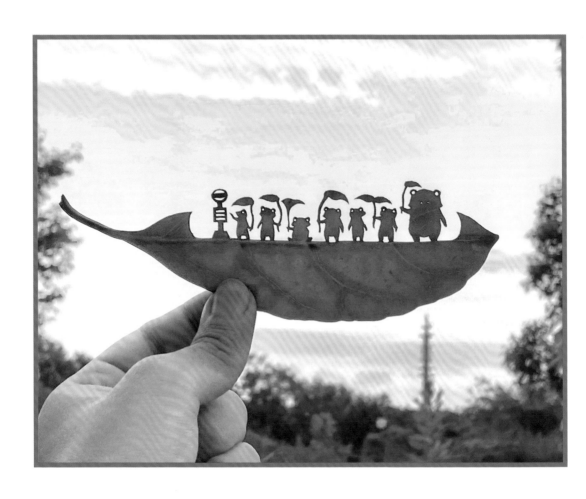

公車，還不來嗎？

We're all waiting for the bus...

本幅葉雕作品的作法，請見P88！

Chapter 1

動物們的春夏秋冬

呼～

Blowing Dandelion Seeds

Summer Harvest Festival

夏日採收節

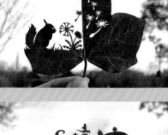

See you next winter!

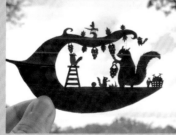

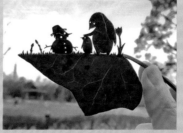

Autumn Harvest Festival

秋收豐年慶

我們明年冬天見！

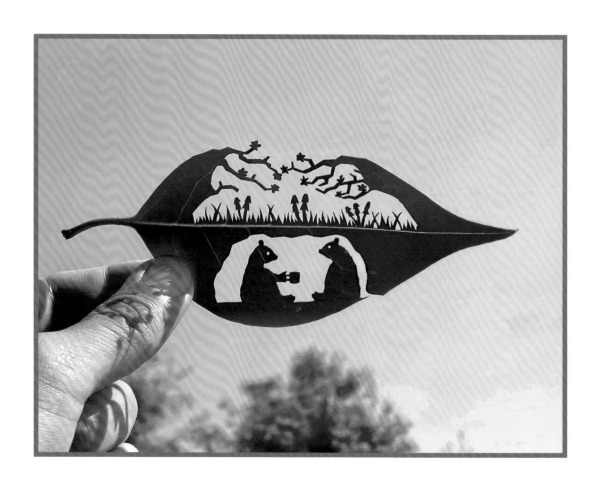

冬眠延長中

Extended Hibernation

春天已經到來，
櫻花和筆頭菜也活力十足！
怎麼……
大熊們好像還待在洞穴裡悠哉談笑著。

花蜜是蒲公英的味道？還是銀杏的味道？

Does the honey taste like dandelion or gingko?

從秋葉中誕生的你，是……銀杏蝶嗎？
你駐足的甜美花朵，是春季的蒲公英嗎？
清爽的春日甘甜與秋日深度，
似乎融合成美好的花蜜滋味。

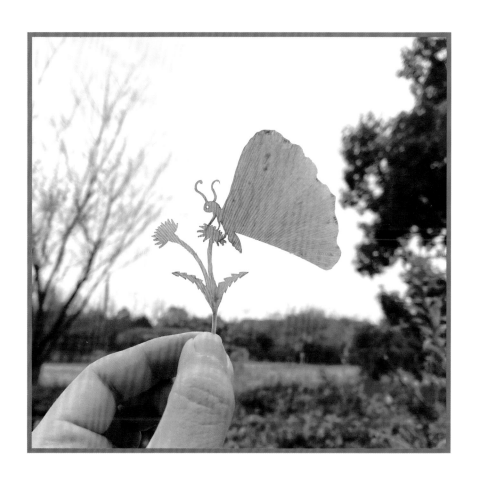

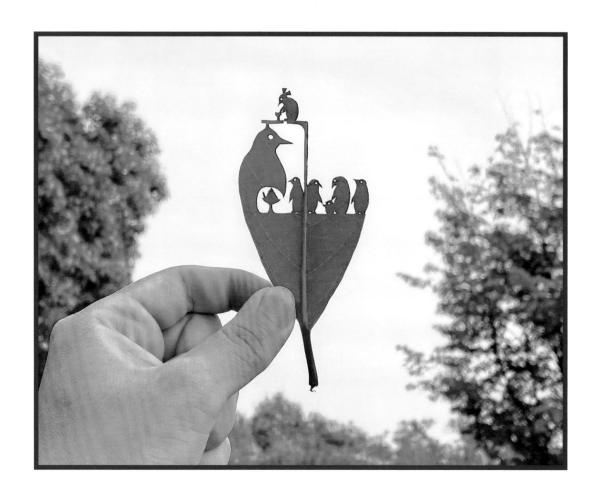

刨冰開賣啦！

We now serve shaved ice!

酷暑就是少不了刨冰！
因此企鵝島的刨冰店，
連日來都高朋滿座。
如果拿南極冰山來做刨冰，不知道嘗起來是什麼味道？

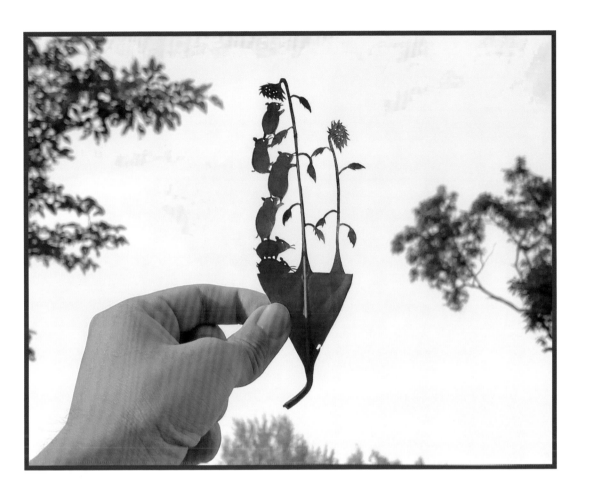

拿到葵花籽了嗎？

Did you get the sunflower seeds?

這是單靠自己再怎麼努力，也無法搆到的距離，
但只要大家齊心協力，一定就能夠拿到！

你看！就差一點點了……

你也在尋找小小的秋天嗎？

Did you come looking for a little autumn, too?

松鼠趁著冬天來臨前，
四處找尋散落在各地的小小秋意。
遲到的變色龍也加入了，
一同展開愉快的秋季探索小旅行。

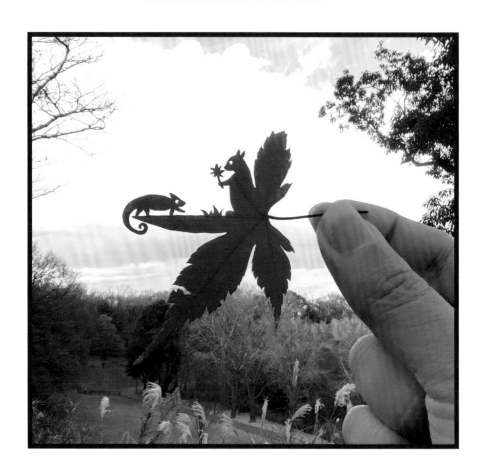

#松鼠　#變色龍

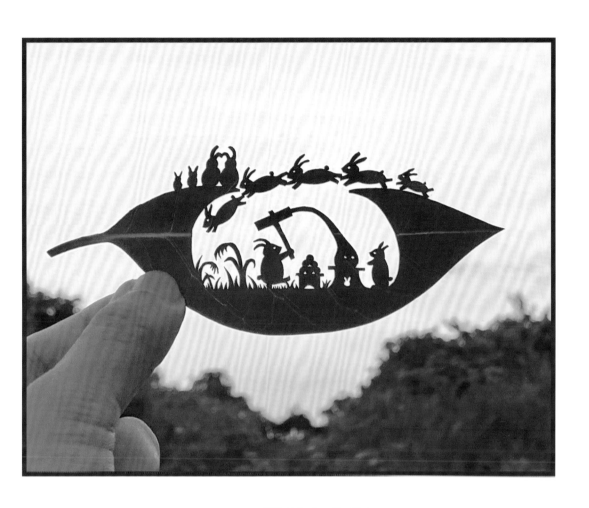

賞月在今宵

We're having a moon viewing tonight!

「今晚是一年一度的重要活動！
大家快到賞月地點集合！」
搗麻糬的時候，一直發出叭噠叭噠的聲響，
所有人都全程緊盯著，只想趕快吃一口。

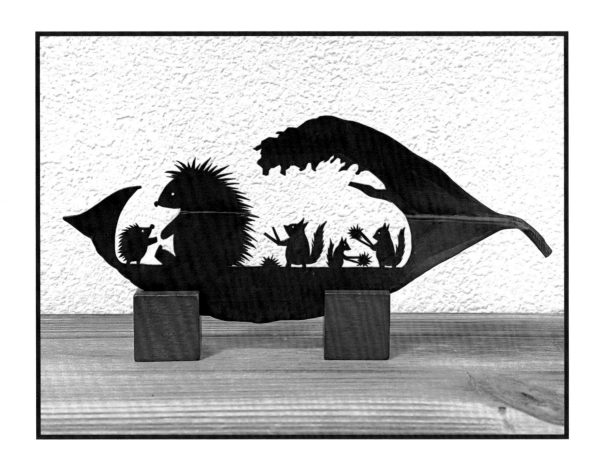

好大的栗子？

Is that a big chestnut...?

一提到秋天，就會想到大家一起撿栗子。
哎呀？
這裡怎麼有個那麼大的栗子？

松鼠！松鼠！
那是刺蝟媽媽的背影啦！

吱吱迎接萬聖節

Getting Ready for Halloween

明天就是期待已久的萬聖節，吱吱！
鼠孩們紛紛爬上鼠爸做好的南瓜燈，
大家都一起來幫忙布置。

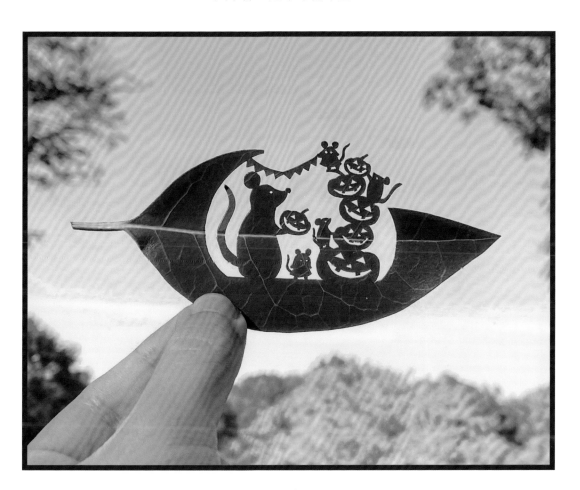

#老鼠

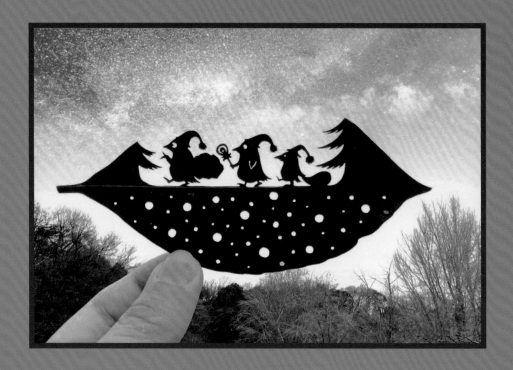

星星與白雪之夜

在雪花安靜飄落的夜裡，
今年，聖誕企鵝們也來了。
冬夜的路上雖然冷，
但牠們的袋子裡一定裝了滿滿的暖意。

我有做個乖孩子

聖誕老人，你真的來了！
跟你說，我超努力的喔～
我還有好多好多話想要告訴你，
所以明年你還要再來喔！

You've been a good boy!

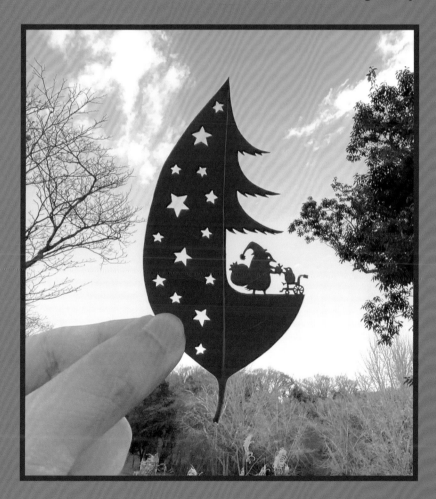

謝謝你的溫暖　Thank You for the Warmth

好冷好冷的冬天早晨，
就從一杯白鯨替我煮的熱咖啡
展開這一天。
「來，牛奶有加得比較多，快趁熱喝唷。」

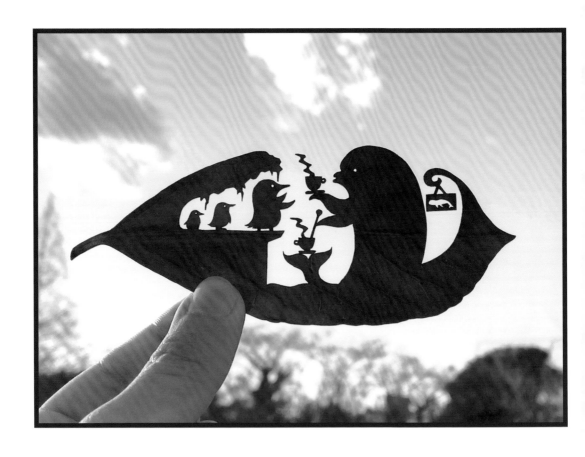

Chapter 2

吃貨萬歲！

嚼嚼嚼嚼……

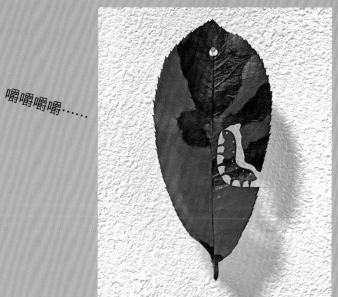

Munch, munch, munch...

森林裡的披薩師傅 Pizza Chefs in the Forest

森林裡開了一家小小的披薩店！
烤窯很快就散發出烤乳酪的香氣……
對手藝充滿自信的師傅們齊聚一堂，
滋味當然是掛保證的！

#熊　#松鼠　#老鼠　#蜥蜴

Mushroom Soup in the Morning　　早安蘑菇湯

寒冷的早晨最適合來一碗熱湯！
用蘑菇熬煮的鮮美湯底，
對小昆蟲們來說，絕對勝過任何美味。

#螳螂　#瓢蟲　#蜜蜂　#蝸牛　#蜘蛛

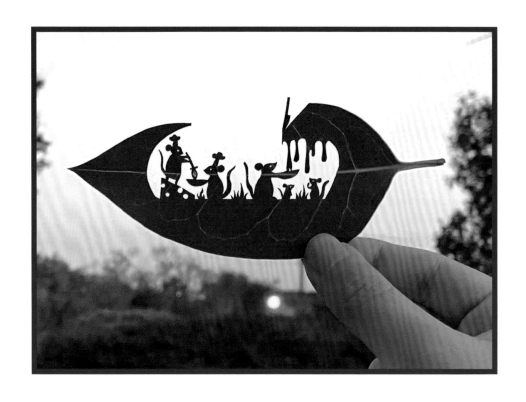

只融你口甜點課　Making Melt-in-Your-Mouth Cheesecake

用融化後流淌下來的葉子起司，
烤個美味的乳酪蛋糕吧～
鼠孩們，
蛋糕做好之前，可不准偷吃喔！

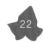

A Tiny Little Donut Shop # 小而小甜甜圈店

要不要來個印有蝸牛圖案的甜甜圈？
本店的主打星，是淋上大量巧克力醬的甜甜圈，
這可是本店的招牌喔！

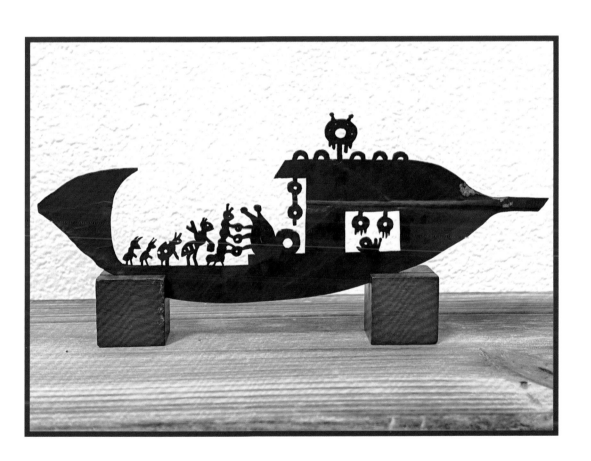

#蝸牛　#毛毛蟲　#蜜蜂　#瓢蟲　#螞蟻

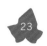

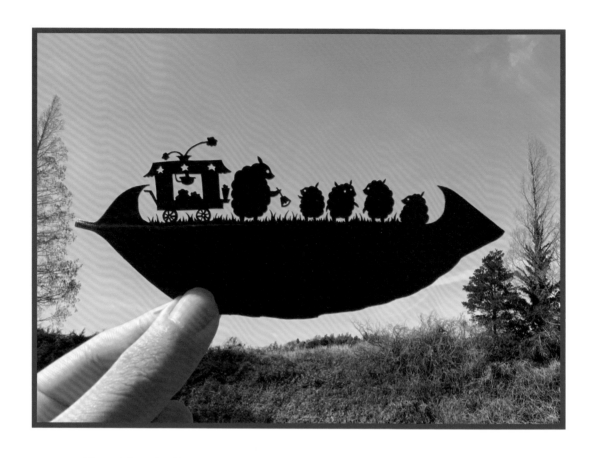

澎派爆米花　Fluffy Popcorn

一到下午茶時間，綿羊就會推著爆米花攤車，
搖著鈴鐺出現。
「要不要來一份現爆的爆米花？新鮮出爐正好吃喔～」

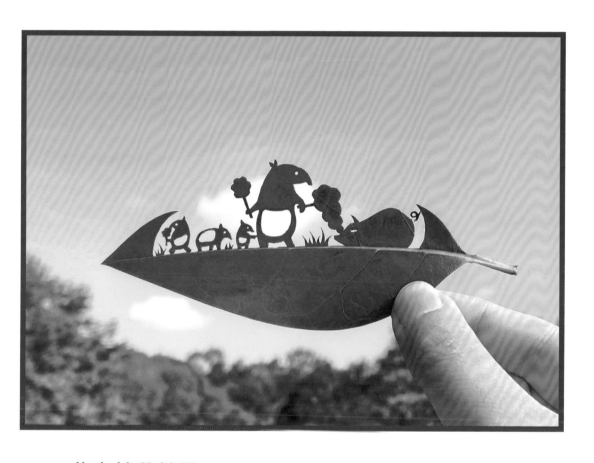

夢之棉花糖屋　Making Cotton Candy from Your Dreams

發現了正在睡午覺的孩子！
把大家的夢捲啊捲地攪拌在一起，做成棉花糖，
就是馬來貘的專長。
今天的夢會是什麼味道呢？

 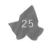

來自地底的問候　Underground Dwellers Come Popping Out

爸爸帶著肚子餓的孩子們去挖地瓜。

抓住藤蔓用力一扯，

結果一不小心，連地瓜的鄰居們也一起從土裡拉出來了。

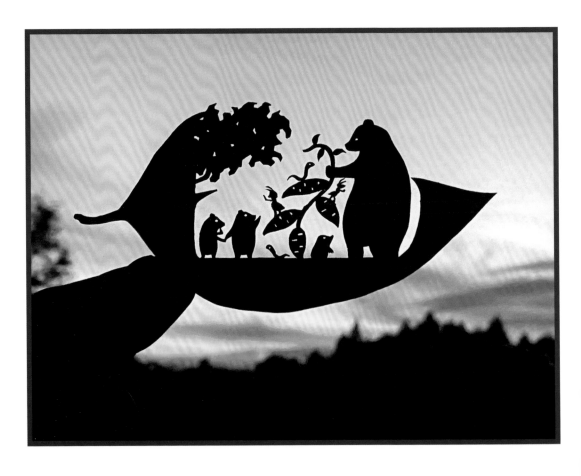

#熊　#土撥鼠　#蛇　#螞蟻

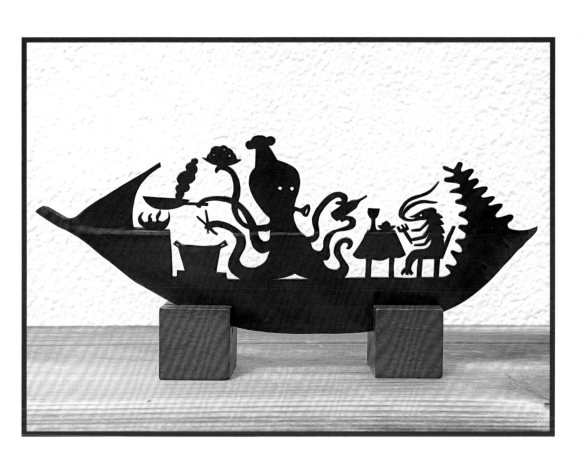

Wine and Dine Under the Sea ## 海底的葡萄酒餐廳

偶而也到海底享用一頓晚餐，如何？
知名的大廚章魚哥，
從餐廳的後場到前場，
可是全部都由自己「八手」包辦呢！

#章魚　#蝦

真是夠了，怎麼又來討蜂蜜！ Oh no! Not honey again!

儘管女王蜂嘴上不停地抱怨，
但今天她還是把蜂蜜
分給了肚子餓的小熊們。

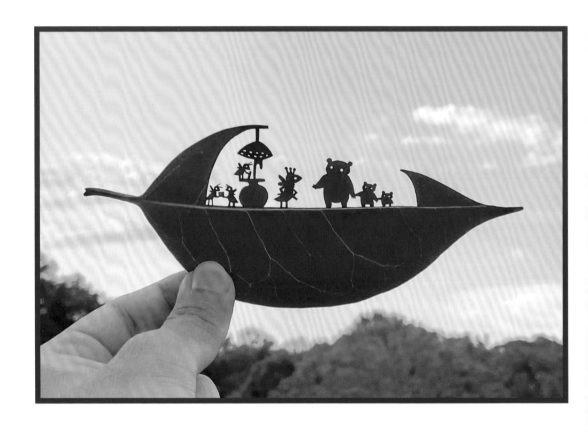

#熊 #蜜蜂

Chapter 3

你不孤單

Why don't you come to my place?

要來我家嗎？

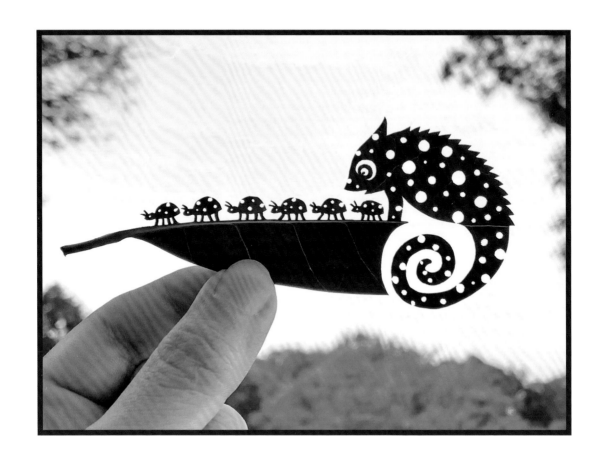

我們的花紋一樣喔　Matching Patterns

這隻公變色龍最愛模仿別人了。
或許是喜歡少見的圓點花紋，
牠忍不住和大家一起排隊，
把自己當成了瓢蟲。

那片葉子，真美！

That leaf is so beautiful!

這隻公變色龍真的很愛模仿別人耶！
原本跟在瓢蟲隊伍後面走著走著，
突然又迷上了
毛毛蟲手裡那片葉子的形狀。

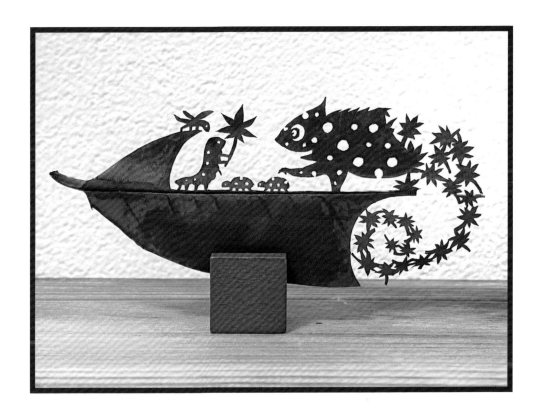

#變色龍　#瓢蟲　#毛毛蟲　#蜻蜓

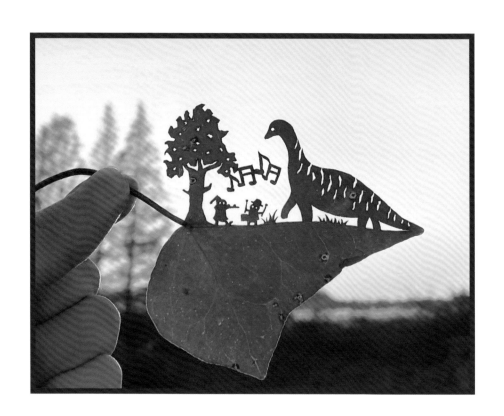

哥哥你看！
我們的第一位客人來了！

Look! Here comes our first guest!

「感謝您蒞臨我們的演奏會！」
恐龍先生難以開口說自己會湊過來，其實只是為了吃樹葉，
所以只好留下來聽精靈們表演。

我的第一次灌籃

My First Dunk Shot

個子小又跳不高的老鼠，
幸好有大家團隊合作幫忙，
才有機會第一次親身體驗灌籃的樂趣。

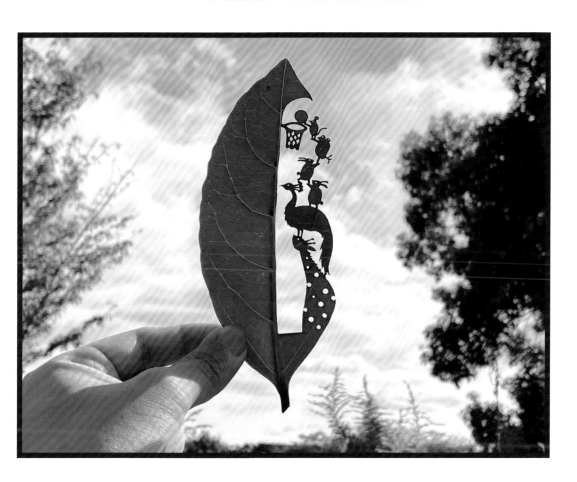

#老鼠　#青蛙　#兔子　#孔雀　#長頸鹿

33

龍血樹供水場

馬達加斯加島上有一種樹齡好幾百年的龍血樹。
它的樹幹變成了儲水槽，
一到乾季，口渴的動物們就會過來喝水。

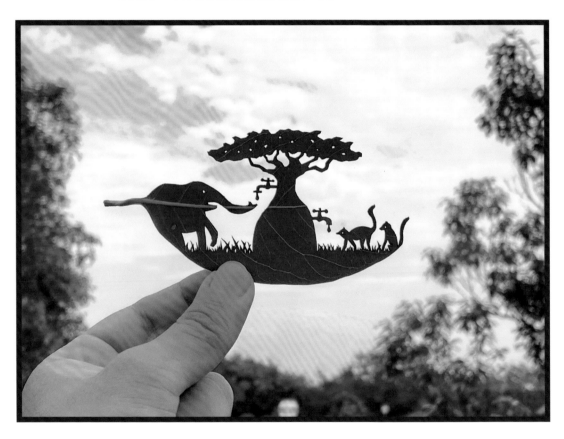

Baobab Water Station

它也是森林裡最長壽的生物，
除了提供鳥類和昆蟲住處，也提供當地的人們糧食，
深受大家的喜愛。

森林演奏會

喜歡受人矚目的刺蝟，自己站出來當指揮，
可是手的指揮動作卻亂七八糟的。
不過大家還是很自在地享受這場演奏會。

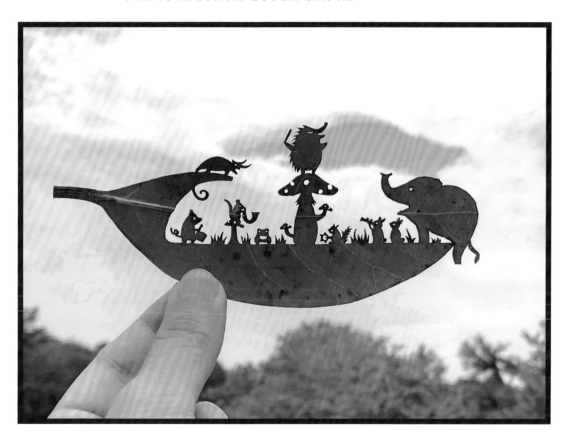

Concert in the Forest

#刺蝟 #大象 #變色龍 #豬 #松鼠
#青蛙 #兔子

小姑娘，下次可別再弄掉了

Hey lady, don't drop it next time.

鯊魚先生看起來很可怕，其實卻是位心地善良的紳士。
牠説完那句話，就害羞地轉身回到海裡了。
謝謝你幫我撿回我最愛的帽子！

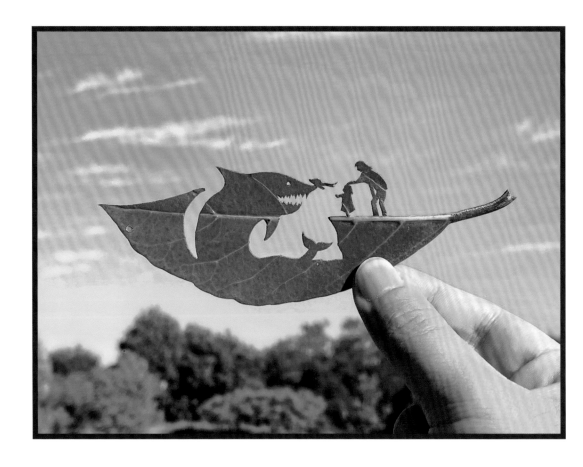

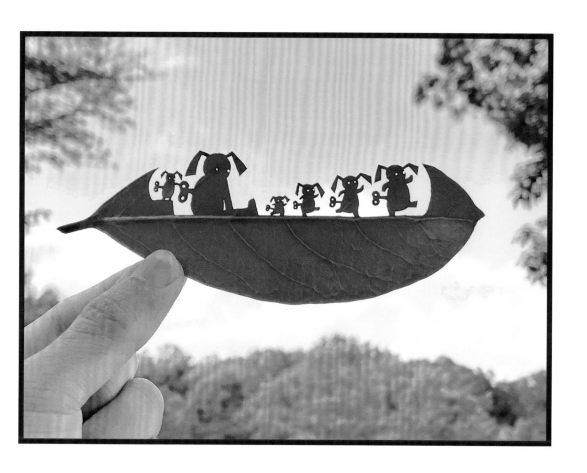

每天的原動力

Daily Motivation

我自己一個人轉不到背後的發條。
因為有你幫我上發條，
今天我才能夠繼續充滿活力地邁步向前走。

爸爸，你的角還會再長出來嗎？

Daddy, will your horn grow back?

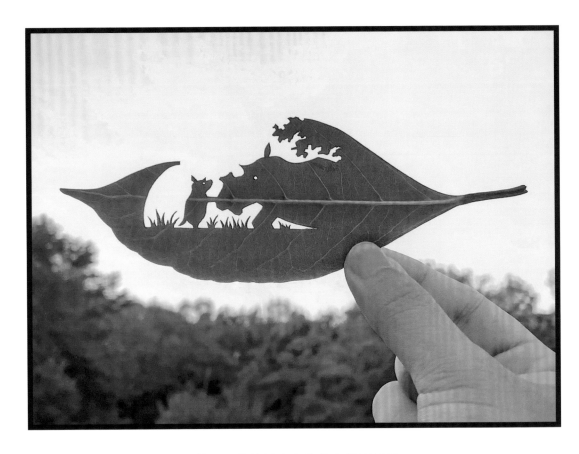

某天，爸爸最自豪的角突然不見了。
小犀牛每天晚上都問爸爸相同的問題，
擔心得無法離開爸爸身邊一步。

大家一起打造新的犀牛角！

Look! We made you a new horn!

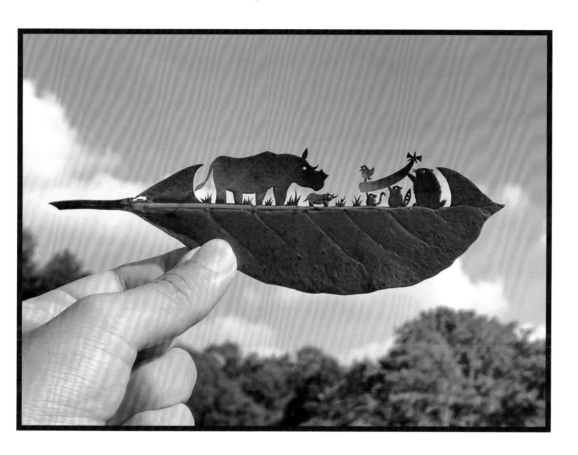

為了幫助失去最自豪的角的犀牛爸爸，
全森林的居民都來幫忙。
小犀牛接下來應該可以安心睡覺了。

#犀牛　#鳥　#老鼠　#松鼠　#海貍

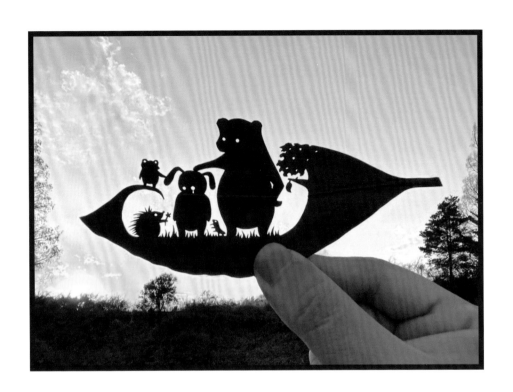

永遠陪在你身邊

I'll always be with you.

兔子的眼睛落下一滴淚珠，
當朋友陷入低潮時，安靜地在身邊陪伴，
這就是森林夥伴們的溫柔。
明天兔子一定能夠再度展顏歡笑。

#兔子　#熊　#刺蝟　#青蛙　#毛毛蟲

Chapter 4

好孩子的習慣

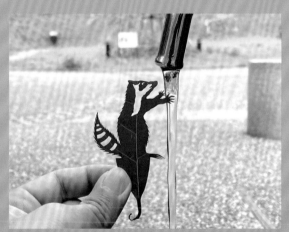

大家要勤洗手喔

Wash your hands often.

我瞧瞧⋯⋯啊，你蛀牙了　Oh, you have a cavity.

海底的牙醫診所，今天也是從一大早就排滿預約病患。
你們看，大家都在乖乖排隊！
螃蟹醫生個子雖小，卻要一手包辦一切，真是辛苦了⋯⋯

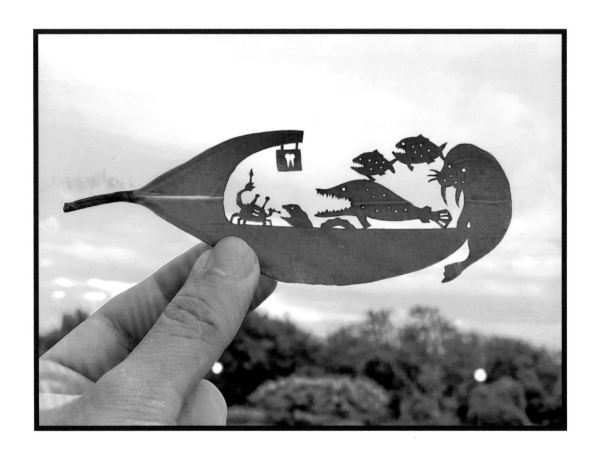

#螃蟹　#海鱔　#食人魚　#海象
#錘骨雀鱔

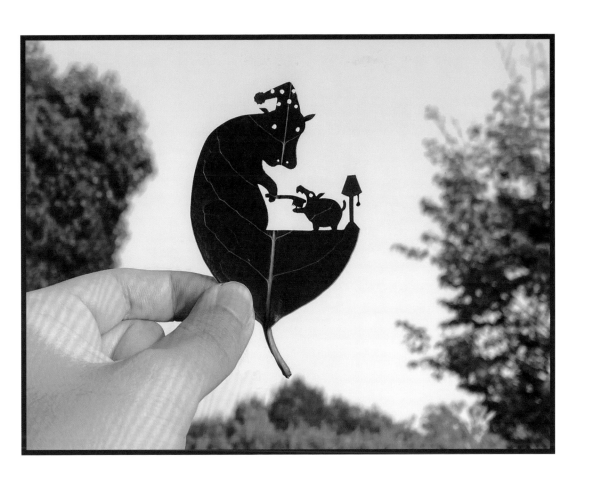

上床睡覺前　Before You Go to Bed

「來，張嘴～」
年紀還很小的河馬寶寶，
張著大嘴巴，一點兒也不厭煩地乖乖忍耐刷牙呢！

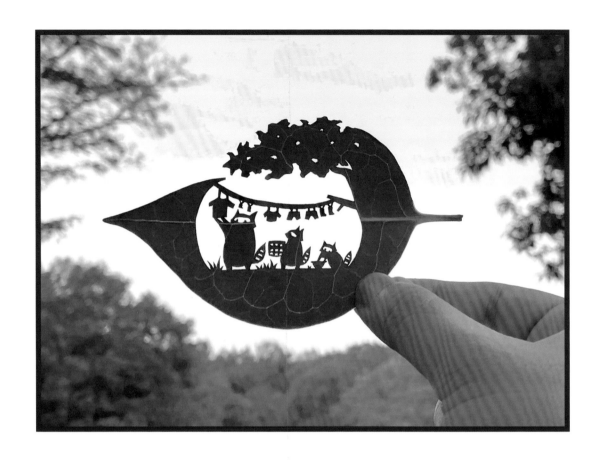

啊，要來幫忙曬衣服嗎？

Oh, are you helping me with the laundry?

感情很好的浣熊兄弟，正在努力幫媽媽做家事。
聽說牠們就快要有新弟弟了！

不用準備購物袋

I don't need a plastic bag.

公袋鼠沒有育兒袋，
隨身帶著育兒袋，是媽媽才有的特權。
可是，買太多的話，育兒袋裡的我會被擠扁啦～

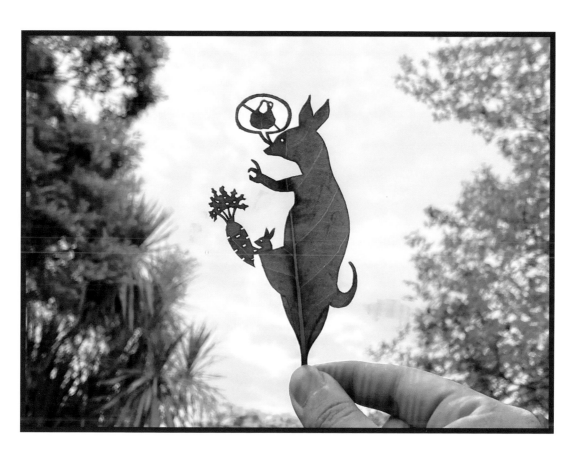

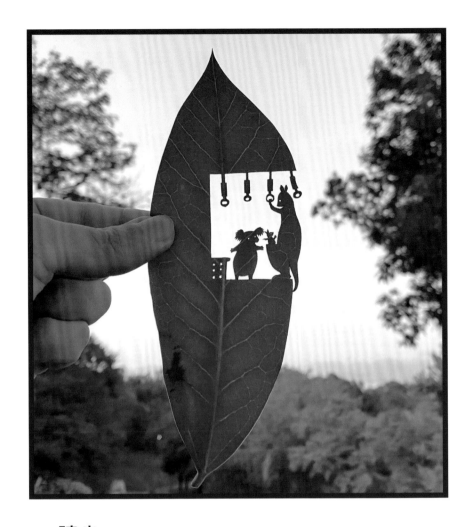

請坐 Please have a seat.

很簡單的一句話，乍聽之下不難說出口，其實是很困難的……
「媽媽，他說我可以坐耶！」
只要每個人都擁有小小的體貼，一定能夠替眾人帶來大大的歡笑。

Chapter 5

神奇生物圖鑑

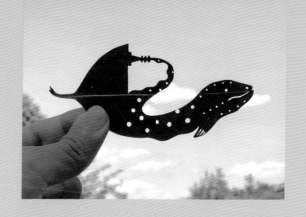

充電中⋯

Battery Charging in Progress

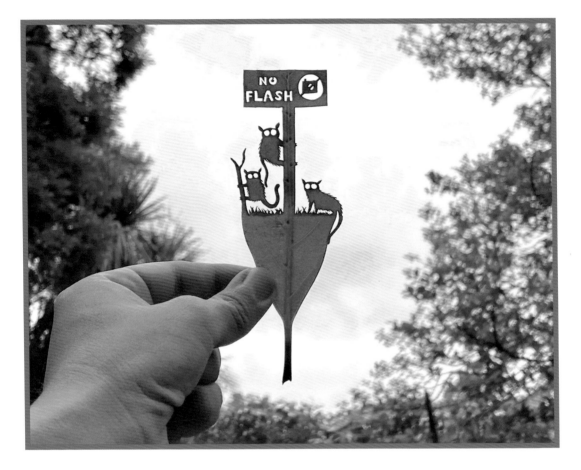

禁止使用閃光燈！　No flash photography, please.

棲息在菲律賓保和島的，是世界上最小的眼鏡猴。
牠們可愛的外型，吸引了來自世界各地觀光客的造訪。
「嚴禁觸摸、嚴禁使用閃光燈拍照」
個性敏感的牠們一感受到壓力，就會撞頭自殺⋯⋯
看來人氣王也有很多煩惱呢。

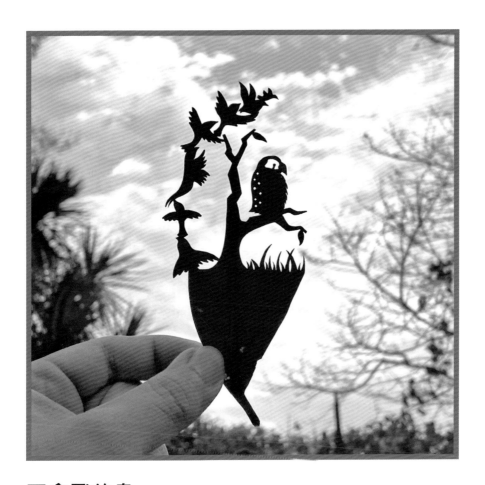

不會飛的鳥 Flightless Parrot

棲息在紐西蘭、瀕臨絕種的鴞鸚鵡，
生活在沒有天敵的和平環境中，
使牠們甚至忘了怎麼飛翔。
因此一遇到外來種入侵，數量就瞬間銳減。
牠們雖然沒有戰鬥的武器，也沒有幫助逃走的羽翼，
但幸好鴞鸚鵡天性親人又愛撒嬌，現在已經受到全面的保護。

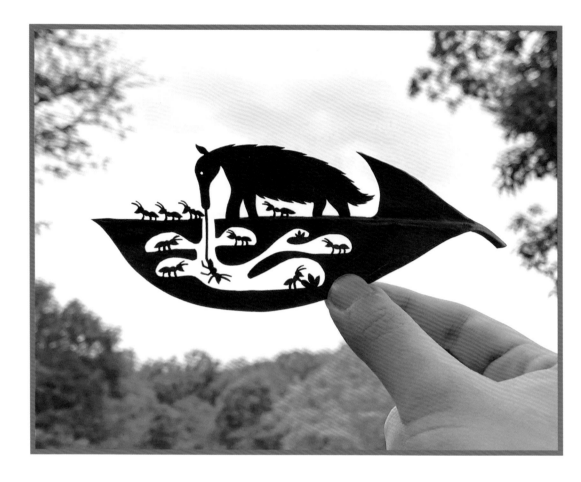

邊走邊吃的大食蟻獸

Giant Anteater on an Eating Binge

大食蟻獸用長長的舌頭，一天可以吃掉三萬隻以上的螞蟻。

如果專注只吃一處，會毀了整個蟻穴，

所以牠們且走且吃，一次只吃一點。

食蟻獸先生啊！你每天只吃同樣的食物，難道不會膩嗎？

海裡的素食者 Vegetarian of the Sea

儒艮正在大口吃著海草，
從外表看不出來，原來牠這麼注重健康呢！
而且牠有自己固定的一套吃法，就是堅持要從根部挖出海草才行。

儒艮完全不吃魚類、貝類、甲殼類，
所以聽説水族館的工作人員要準備牠的食物，也是煞費苦心。

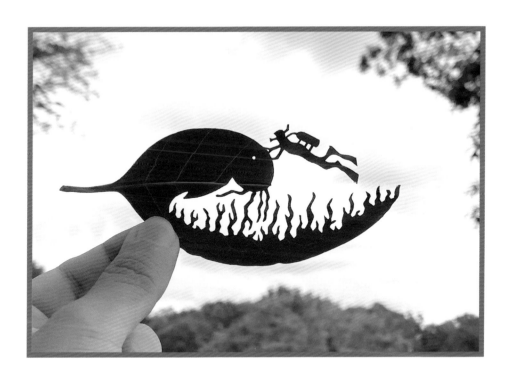

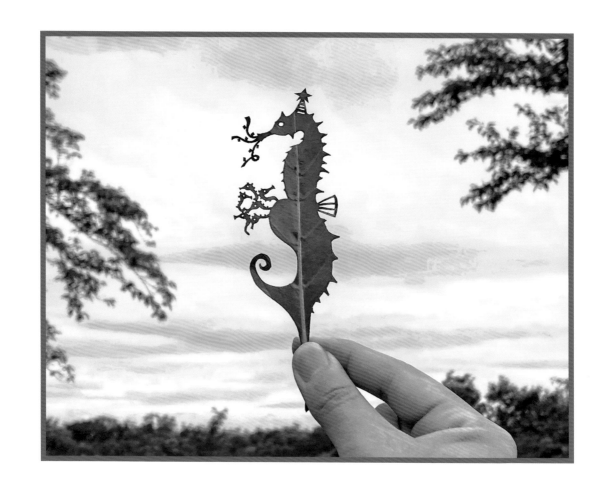

生日快樂！ Happy Birthday!

為新生寶寶們獻上祝福的，是海馬爸爸。
因為生產和養育，都是公海馬的工作。
用肚子上的育兒袋裝著卵，
等待孵化後，就能一口氣放一千隻以上的海馬寶寶出來玩。

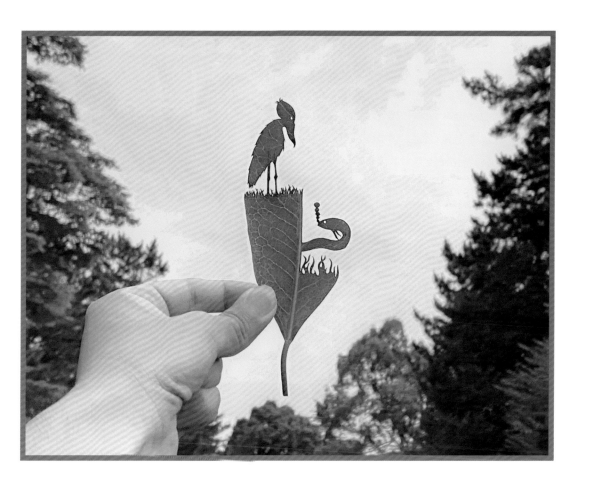

按兵不動的獵人　The Hunter Lies in Wait

「不動鳥」鯨頭鸛是動物園最有人氣的動物之一。
牠們可以花好幾個小時待在岸邊，
等著用肺呼吸的「肺魚」浮出水面換氣。
只要看到水面出現氣泡，就是狩獵的好時機！

#鯨頭鸛　#肺魚

毒氣警報 Poison Gas Alarm

臭鼬最有名的，就是會噴射氣味強烈的臭液。

那股臭味不止會臭死人，一旦噴到眼睛，還會讓人失明！

當臭鼬豎起尾巴或倒立時，就是在示警了，

這種時候，連熊都會逃之夭夭。

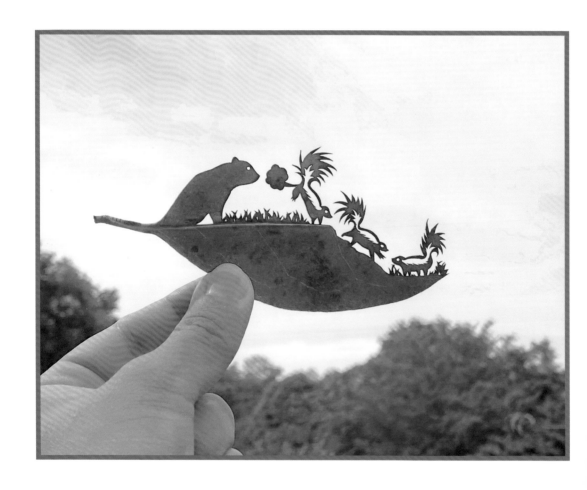

#臭鼬　#熊

夫婦一起育兒 Parenting as a Couple

紅鶴是種很稀奇的鳥，牠們不是哺乳類動物，卻用母乳育兒。
紅鶴爸爸與紅鶴媽媽會輪流孵蛋，也會積極合力扶養小孩，
甚至會分泌乳汁。
牠們「哺乳」時，是從喉嚨吐出鮮紅色的乳汁，再用嘴餵給幼鶴，
真的十分盡責！

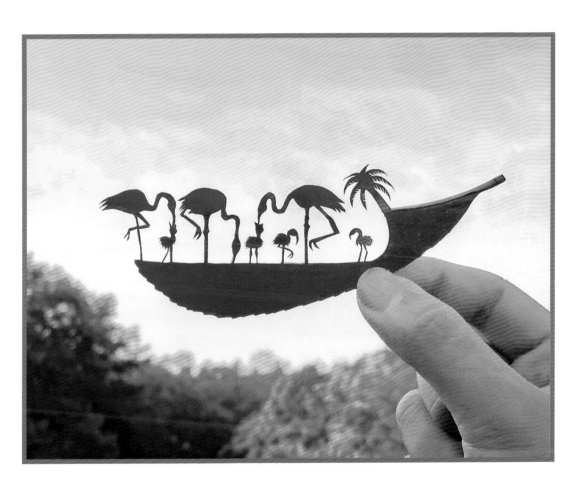

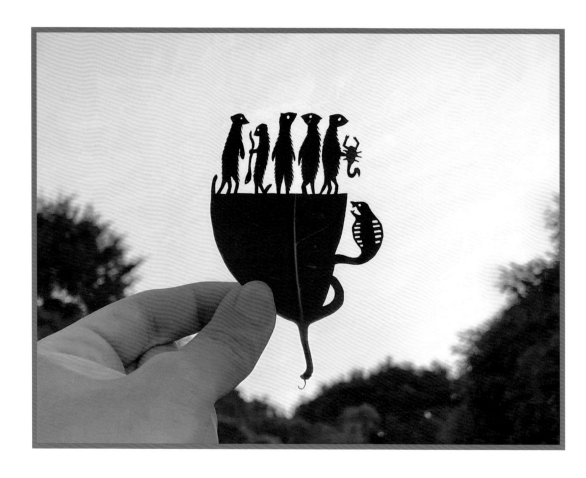

為了生存，就得站得直挺挺的 Standing Up to Survive

狐獴是連蛇、毒蠍子都能吃下去的「非洲大草原黑幫」。
對於弱小敵人很強勢的狐獴，其實生性膽小又多疑。
為了在沒什麼藏身之處的沙漠中，掌握天敵的位置，
牠們會在吃飯時，一邊吃、一邊站哨。

生活就是要負重前行 To Live Is to Carry a Burden

蝸牛先生看似喜歡潮濕的下雨天，

但是你知道嗎？

牠們跟人類一樣是用肺呼吸，所以其實很討厭被雨淋濕。

啊，説著説著突然就下雨了，

快點到蛞蝓大叔背上的蕈傘底下躲雨吧！

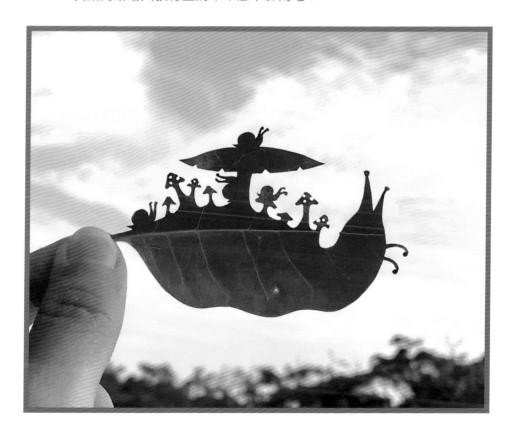

#蝸牛　#蛞蝓

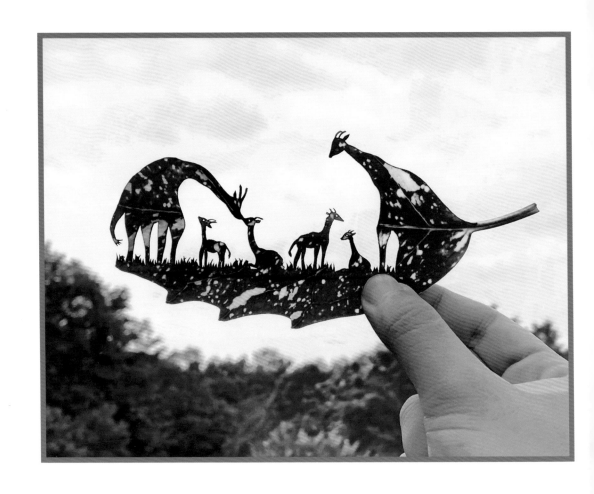

長頸鹿托兒所 Nursery for Baby Giraffes

長頸鹿有一個托嬰的地方，
大人們會在那裡一起照顧剛出生的長頸鹿寶寶。
長頸鹿媽媽們會輪班照顧孩子，
這樣子要去工作的媽媽也會很放心！

#長頸鹿

Chapter 6

環遊葉世界

滿載我們的夢想前進吧！

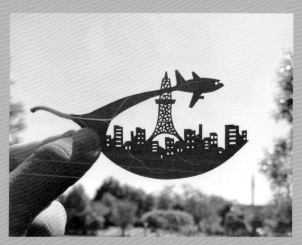

Flying with Our Dreams on Board

歡迎光臨新加坡！ Welcome to Singapore!

歡迎參加葉片上的新加坡之旅！
代表新加坡的魚尾獅，
將以最擅長的噴水表演迎接各位貴賓。
您要住宿嗎？
那麼請務必蒞臨座落在後方的
「濱海灣金沙酒店」五星級飯店。

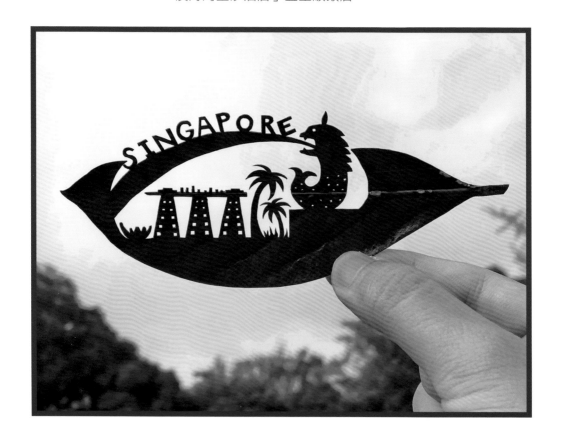

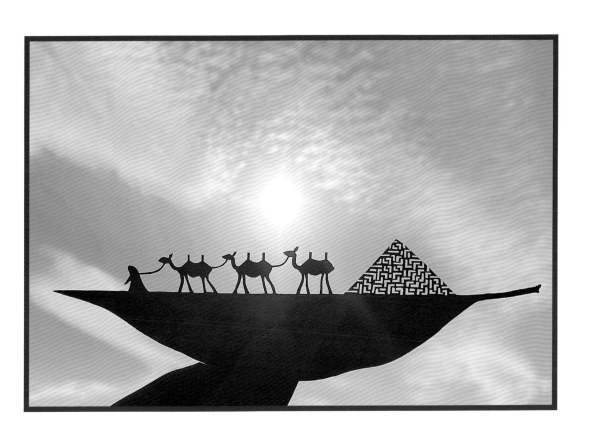

綠意上的沙漠　Desert on the Green

　　各位，請過來瞧瞧小小葉子上的這片埃及大地。
　　讓我們一起乘著駱駝，
　　悠遊埃及的著名景點──三大金字塔吧！

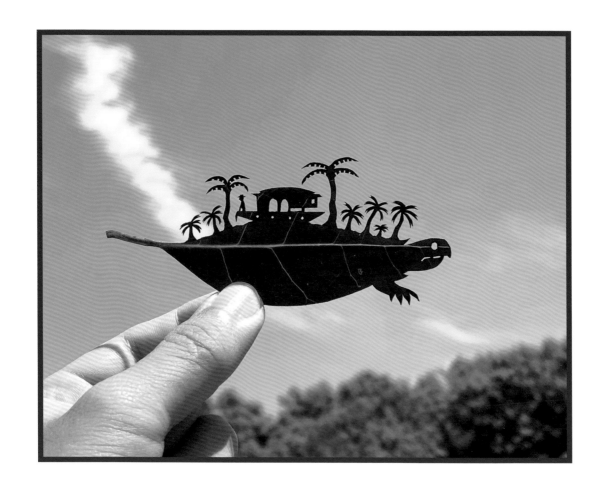

南方樂園喀拉拉邦　Kerala - A Tropical Paradise

偶而也去遙遠的南方度假勝地，奢侈享受一下吧！
位於印度最南端的喀拉拉邦，
獲選為「全球最想造訪的五十處景點」之一，
這裡可是內行人才知道的樂園喔！

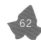

夏威夷的葉子小旅行

A Short Trip to Hawaii on a Leaf

「阿囉哈～！」
要不要在夕陽西下的海邊，
體驗一下原汁原味的夏威夷草裙舞啊？
瞧，螃蟹們也一起快樂舞動著呢！

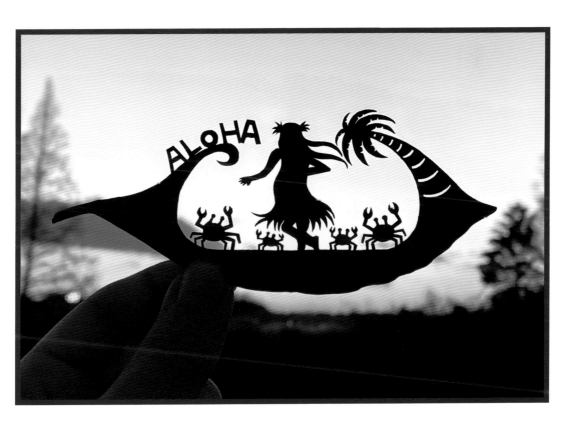

西班牙的葉子小旅行

A Short Trip to Spain on a Leaf

歡迎來到熱情與太陽的國度！
敬請期待世界遺產、鬥牛、足球等魅力十足的西班牙之旅。
看到蓋在葉子上的「聖家堂」，
大名鼎鼎的建築師高第是不是也會嚇一跳?!

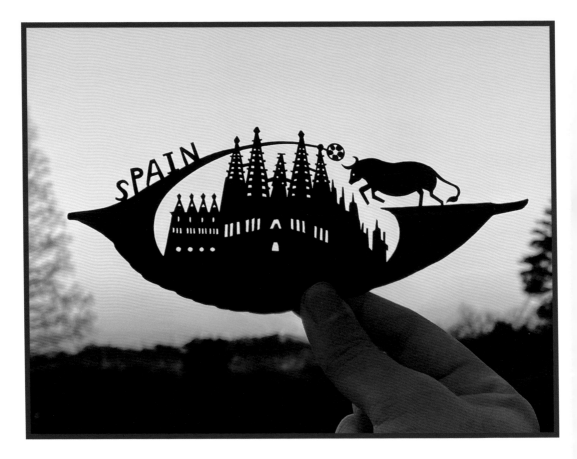

Chapter 7

世界童話故事集

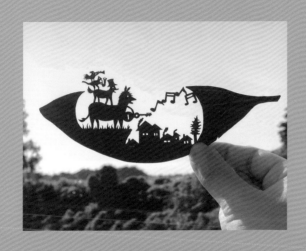

我們的旋律，將會傳送到每個角落～♪

Let our melody travel far and wide.

我為你而來

I came to see you.

小飛龍受困在猛獸們居住的「動物島」上。

九歲的艾摩聽到這件事，立刻出發展開這趟冒險旅程。

在老虎與獅子等著的小島上，

小艾摩究竟要如何化險為夷呢？

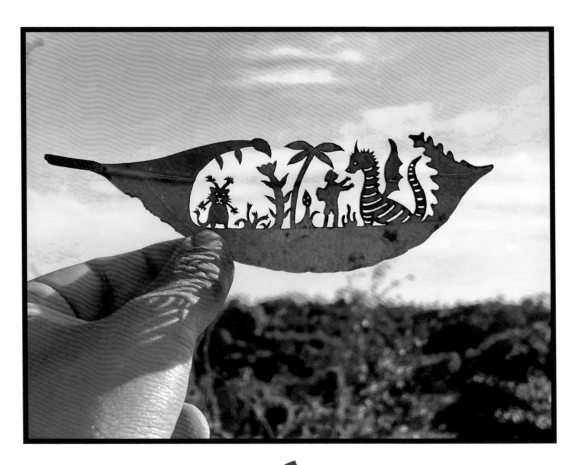

#艾摩與小飛龍的奇遇記（My Father's Dragon）

只有我做得到的事

Something Only I Can Do

在一大群的紅色小魚之中，只有一條小魚是黑色的。
為了對抗大鮪魚，大家一起假扮成一條大魚，
於是小黑魚站出來說：「讓我來當眼睛。」

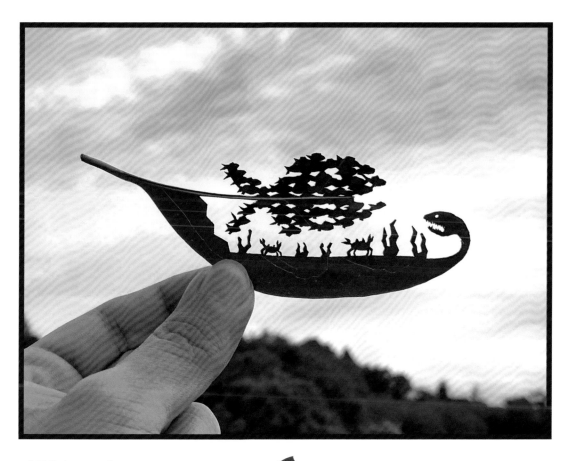

\#小黑魚（Swimmy）

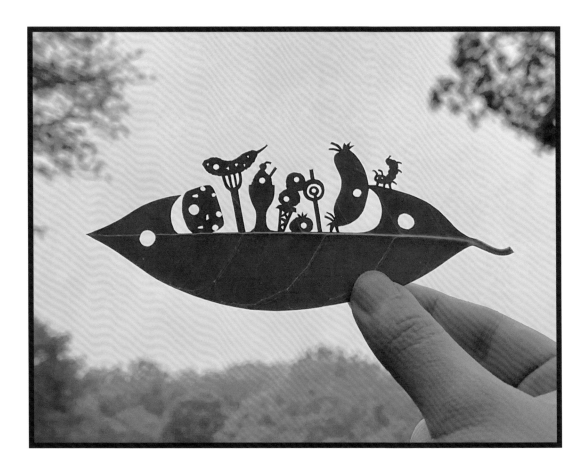

不管怎麼吃，還是餓！

I can eat and eat and never feel full.

毛毛蟲每天都覺得肚子很餓。

星期一吃了一顆蘋果，星期二吃了兩顆梨子，星期三吃了三顆李子……

星期六吃了香腸和冰淇淋，甚至還吃了棒棒糖。

吃了好多東西，體型也愈來愈大，這樣真的不要緊嗎？

#好餓的毛毛蟲（The Very Hungry Caterpillar）

獨享的幸福

I can be happy all by myself.

我是有著閃耀的彩虹鱗片，世界上最美麗的魚。

可是，為什麼沒有人喜歡我？

這條孤單寂寞的魚，牠所找到、真正重要的東西是什麼呢？

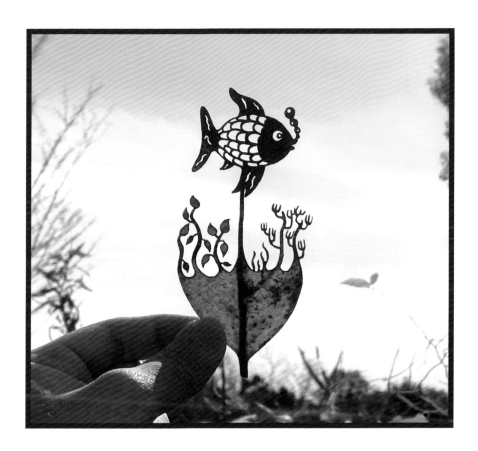

#彩虹魚（The Rainbow Fish）

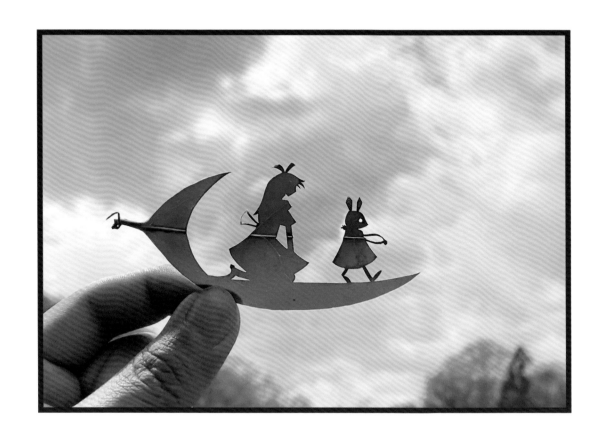

愛麗絲與白兔　Alice and the Rabbit

愛麗絲正覺得無聊，就看到一隻白兔跑過她眼前。
那隻白兔居然穿著衣服，
身上還戴著懷錶。
她心想，這似乎很有趣，就跟上去瞧瞧吧！

給我最親愛的朋友　**To My Dearest Friend**

蟾蜍有些無精打采。

牠說自己從來不曾收到信。

「或許今天會有人寫信給你。」

牠跟好朋友青蛙一塊兒等著等著，然後就看到蝸牛郵差來到牠們面前。

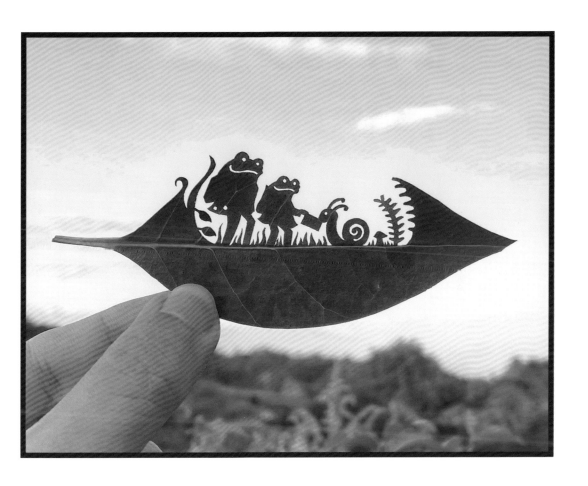

#青蛙和蟾蜍（Frog And Toad Are Friends）

71

宮澤賢治與銀河鐵道

Kenji Miyazawa and the Galactic Railroad

宮澤賢治是日本最具代表性的童話作家。
他所留下的作品，
至今仍然把我們帶往奇幻的世界。
通往銀河鐵道的乘車口，永遠都會存在。

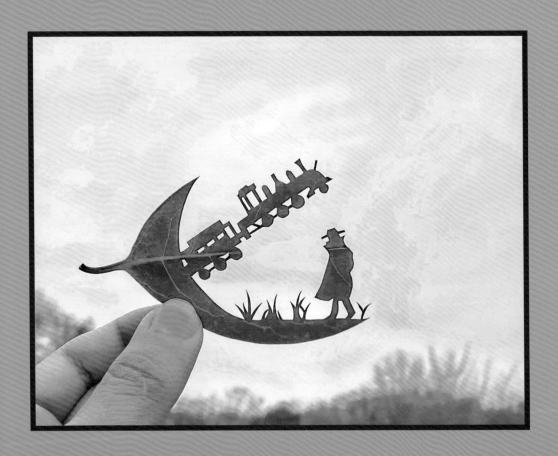

#銀河鐵道之夜

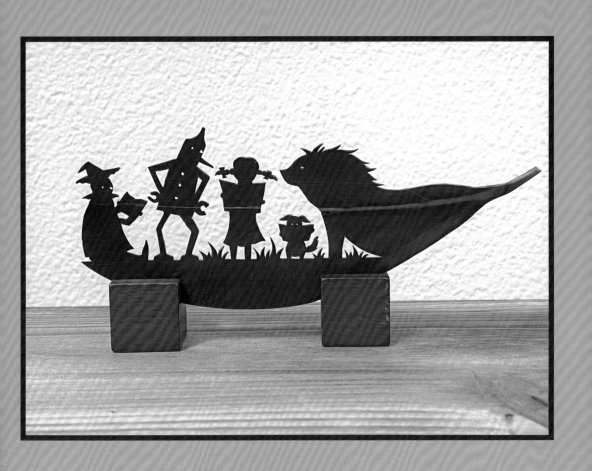

適合讀書的秋天

Autumn, the Best Season for Reading

桃樂絲一行人在女巫國展開神奇的旅行。
可是，他們偶而也想停下來好好休息一下。
「妳在看的是什麼書？」
「《綠野仙蹤》……這本書真的很有趣呢！」

夜空、月亮與腳踏車

Starry Sky, Moon and Bicycle

以懸掛在夜空中的月亮為背景，一輛腳踏車飛向天際。
車上還載著E.T.外星人……
電影史上最有名的畫面，在小小的葉子上重現。

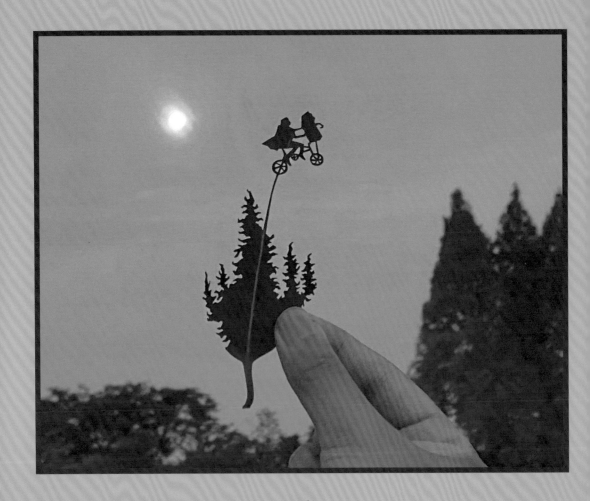

Chapter 8

小小的幸福

我的小確幸~

I found a little happiness.

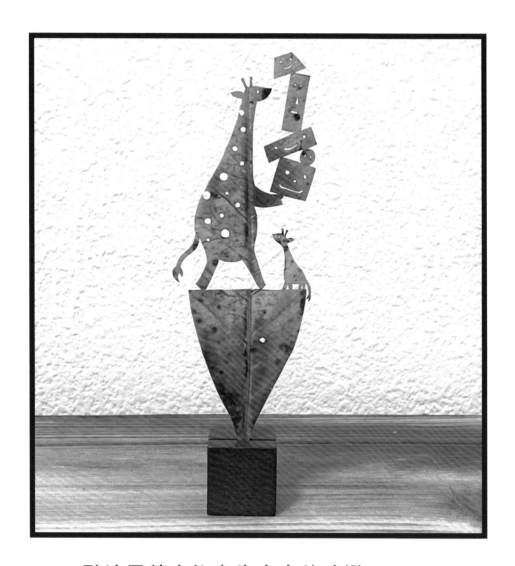

點滴累積也能產生大大的改變
Little Things Stack up to Make a Big Difference

一天一點點小到看不見的改變，日積月累下來，總有一天會有大大的不同。
可是，爸，小心別疊得太高了！

最大的星星是我的！

The biggest star is mine!

今天有期待已久的雙子座流星雨登場，
森林的夥伴們，也聚在一起愉快地觀星。
企鵝們，你們的心願實現了嗎？

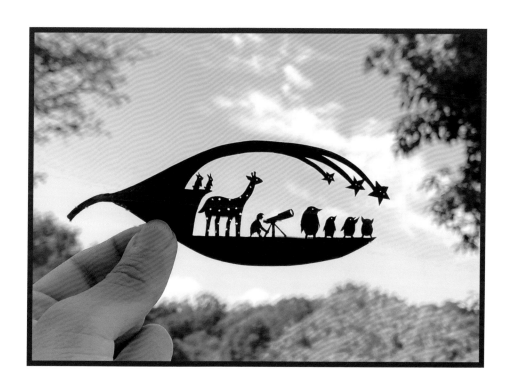

#企鵝　#長頸鹿　#兔子

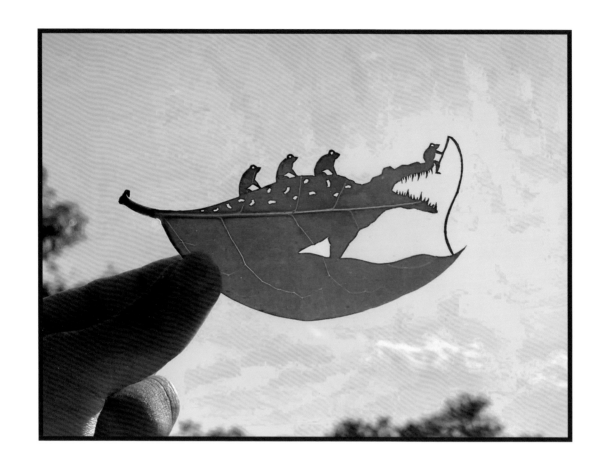

鱷魚巴士 Alligator Bus

「今天也麻煩載我們到對岸，呱呱！」
溫柔的鱷魚先生要過河，就順便載著青蛙們過去，
但青蛙居然開始悠哉地釣魚。
如果掉下去，可不關我的事喔！

#鱷魚　#青蛙

小禮物 A Small Gift

「我」送「你」一份禮。
「你」送「我」一份禮。

不是只有收到禮物的人，才會感到幸福。
你願意收下我的禮物，我也很開心！

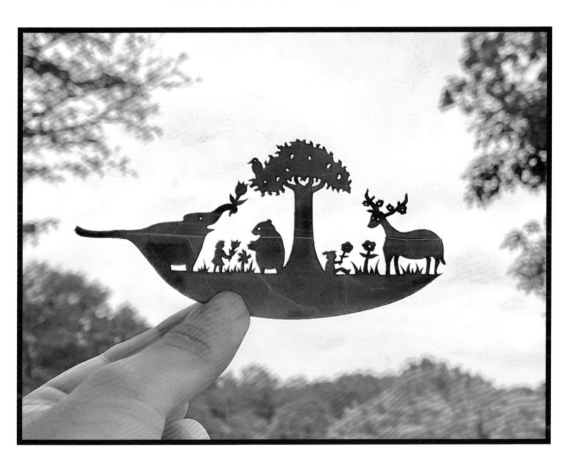

明天一定會放晴，對吧？　It's going to be sunny tomorrow, right?

明天對於兔子們來說，一定是很重要的日子，
因為大家一起用心做了晴天娃娃。
但願明天是美好的一天，晚安喔……

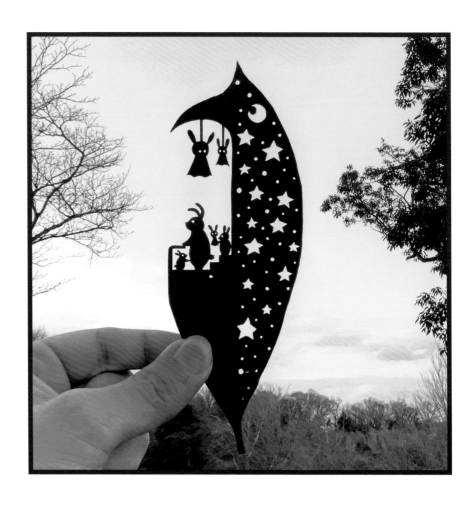

#兔子　#晴天娃娃

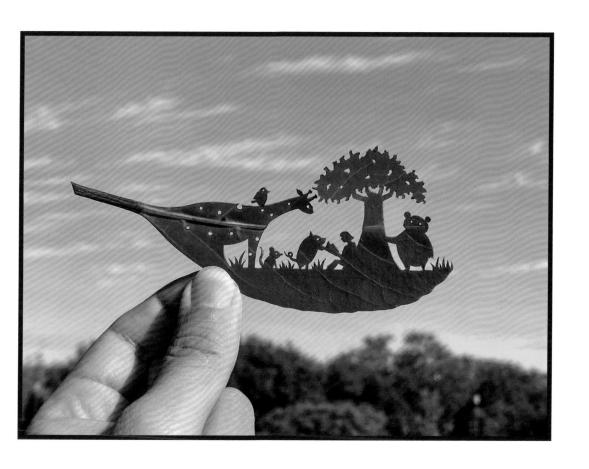

樹蔭下的朗讀會　Reading a Story in the Shade of a Tree

「今天要唸什麼故事給我們聽呢？」
森林裡的動物們，都在專注聆聽大姊姊的朗讀。
大熊先生為了不嚇到大家，也偷偷躲在大樹後面聽故事呢！

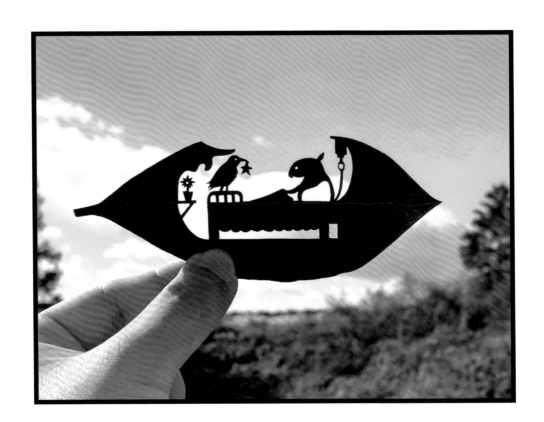

我把夢送來了

I came to deliver a dream.

烏鴉為正在住院而無法外出的馬來貘，
送來了夢的碎片。

「嘿，晚安。這個雖然很小，
卻是我努力找來的。你要快快好起來喔！」

要不要再次挑戰夢想？

I think it's time to go after my dream again.

長大後想做的事、想從事的職業、想實現的夢想……
曾經有過好多好多想法，卻在不知不覺間逐漸失去。

現在才開始，也不會太晚喔！
只要有一小塊星星碎片，
不管任何時候，都能夠起身逐夢。

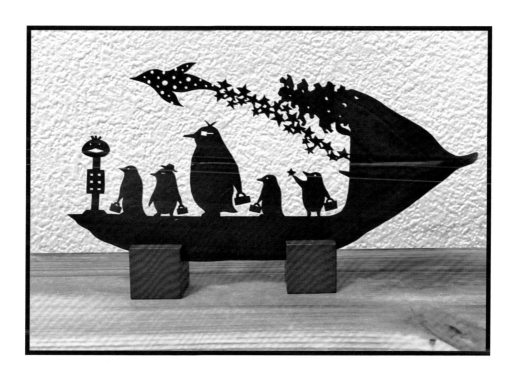

#企鵝

再會了，鯨魚先生！

Goodbye, Mr. Whale!

載著孩子們的夢想列車，駛進了終點站，
大家都下車之後，鯨魚列車再度消失在夕陽的另一端。

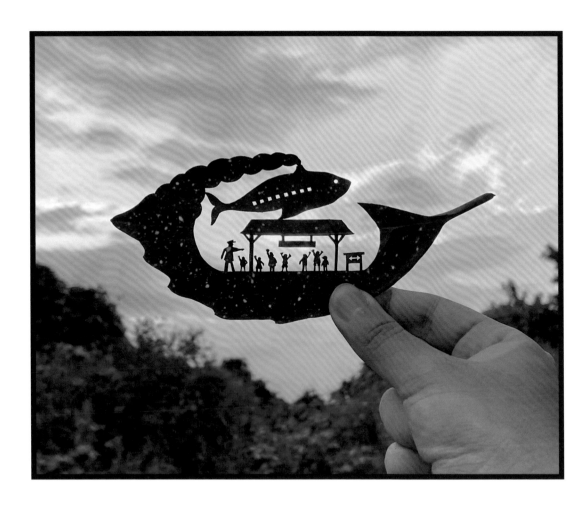

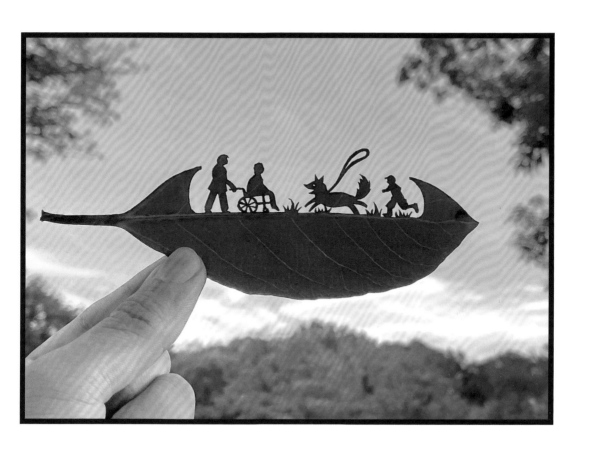

我回來了

I'm home.

即使無法溝通，
只要看見你歡喜奔來的模樣，
就彷彿聽到你說：「歡迎回家。」

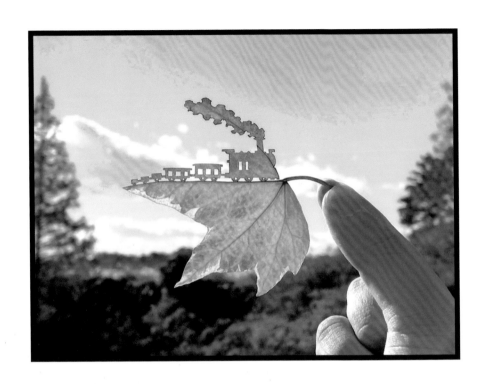

火車會持續往前進
The railroad tracks go on and on.

嘟嘟、碰碰、嘟嘟、碰碰。
奔馳在葉子上的小小蒸汽火車，
翻山越嶺，載著眾人的夢想繼續往前行！

葉雕的製作方法

歷經無數次挑戰與修正後，我終於摸索出自己的葉雕創作風格，並在這裡跟大家分享。
我先介紹需要使用的物品，材料只有以下這些。

準備

2 圖畫紙
在肯特紙（Kent）上畫出草圖。

3 樹葉
可以去住家附近的大型公園找。為了保存作品，我多半使用乾燥樹葉（→P89）來雕刻，不是自然乾枯且未經處理的新鮮樹葉。

4 橡皮擦
圖稿是用水性代針筆畫在葉子上，需要修改時，可用橡皮擦擦掉圖案。

1 自動鉛筆
用自動鉛筆畫草圖。

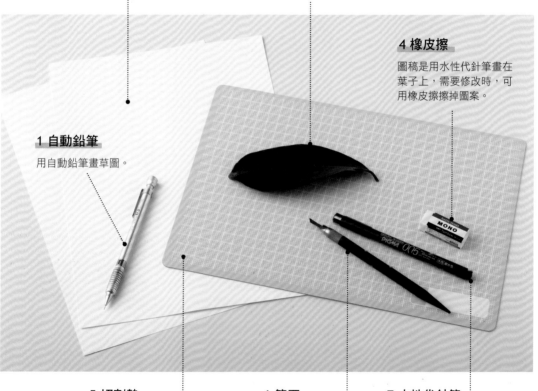

5 切割墊
百元商店賣的切割墊尺寸比較小，方便作業時的小幅度移動，因此深得我心。

6 筆刀
葉雕使用的刀刃厚度是4mm。

7 水性代針筆
在樹葉上畫草圖時，我習慣使用PIGMA（筆格邁）的0.05mm代針筆。筆頭的粗細很重要。

Lito 的葉雕作法

每片葉子的形狀、大小都不同，所以每次雕刻時都必須全神貫注。
如果雕刻的速度太慢，樹葉就會因為變得太乾而破損，所以建議一鼓作氣完成。
因為我天生是左撇子，雖然用右手畫圖，但雕刻時會用左手。

1

描繪草圖

先在圖畫紙上畫出作品的構圖。基本上先自由發揮，不需要配合葉子的輪廓來畫。接下來再從手邊收集到的葉子之中，挑選尺寸適合的來使用。採用銀杏葉、楓葉等季節性的樹葉時，我多半是從葉子的形狀去找尋創作靈感。

2

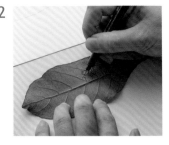

在葉子上畫草圖

用筆在葉子背面畫出草圖。並不是直接把圖畫紙的草圖轉印到葉子上，而是一邊看著草圖，一邊把圖縮小畫在葉片上。

3

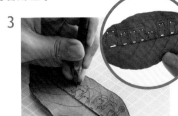

先從圖案內側的線條開始雕刻

比方說，先雕出動物的眼睛這類細小的部位。說是「雕刻」，其實比較像垂直握著筆刀刺出洞。

6

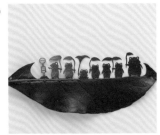

完成

翻到葉片正面檢查，最後修整一下細節，「公車，還不來嗎？」這件作品就完成了。

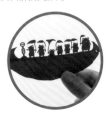

4

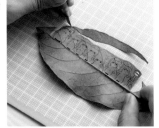

切除不需要的部分

大略切除不需要的部分。我是左撇子，所以雕刻時是由右往左。

5

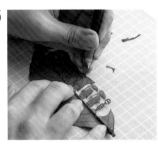

沿著外側的線條雕刻

按照草圖線條雕刻。進行這個步驟時務必小心，偏離0.1mm都不行。製作一片葉雕需要換兩、三次刀刃。

葉片的乾燥加工方法

剛開始接觸葉雕時，我用的是新鮮樹葉，可是就算加強保溼還是會枯萎。
學會乾燥樹葉的方法之後，我就不用擔心雕刻的刀口變色或乾枯，
所以我多半使用乾燥的樹葉來創作。

準備

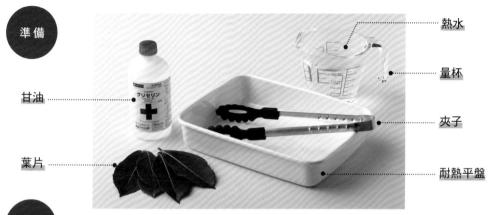

熱水

量杯

甘油

夾子

葉片

耐熱平盤

HOW-TO

1

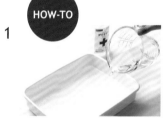

製作乾燥液
以1：3的比例混合甘油與水
後，倒入耐熱平盤。

2

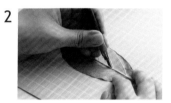

葉子的事前準備
為了方便溶液滲透，先用筆刀
割開葉片背面的主葉脈。

5

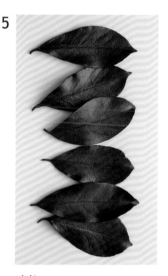

3

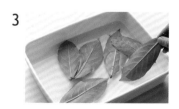

浸泡葉子
等乾燥液冷卻後，將葉片放入
浸泡。

4

靜置5天～1週
葉片會浮上水面，所以每天要
用夾子翻面，讓葉片正反面都
能浸泡到溶液。

晾乾
取出葉片，放在太陽下曬乾就
完成了！

關於葉雕的世界

Q 1 葉雕使用的是哪些葉子？

A 女貞和珊瑚樹的葉子。

考慮到一年四季都能取得，而且尺寸剛好，所以平常創作時，我主要使用「女貞」和「珊瑚樹」的葉子。「常春藤」的葉子使用的次數雖然非常少，但也用過。「青木」有獨特的斑點，適合用來創作，所以也嘗試過（例如：P58的「長頸鹿托兒所」）。「楓葉」和「銀杏」是秋季限定，不過可以構思能發揮色彩與形狀特色的作品，十分有趣。

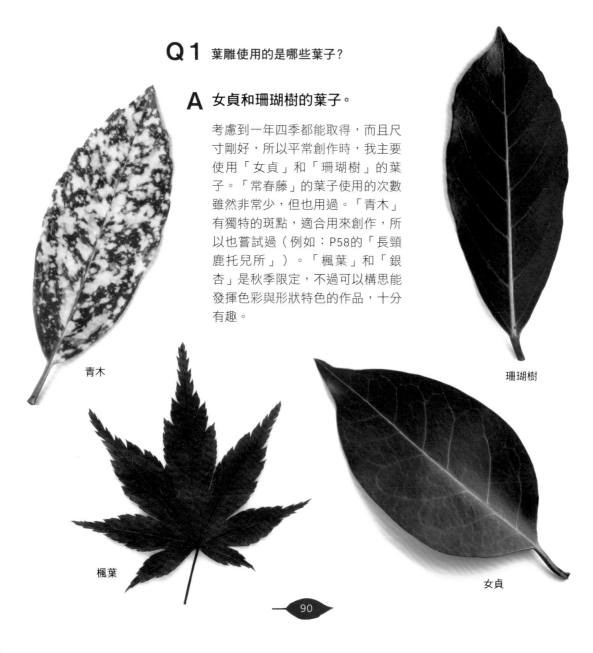

青木

楓葉

珊瑚樹

女貞

Q2 作品的靈感從哪裡來？

A 日常生活的一切，都是創作題材。

我經常從國內外的藝術作品、繪本與動物照片中尋找靈感。小時候的經歷、與朋友的回憶等等，也會成為創作題材。沒有半點靈感時，就隨手塗鴉，有時也會因而催生出佳作。

Q3 處理細節時，有沒有什麼祕訣？

A 不是用筆刀來「雕刻」，而是用「刺」的！

葉雕的祕訣是，握筆刀時盡量保持垂直，以尖端咚咚咚地刺進葉子裡。只要一覺得刀子不利就要更換刀片，絕對不能省。頻繁更換刀片以保持銳利度，這件事很重要。

Q4
作品標題是何時決定的？

A
作品完成後才花時間慢慢想。

作品完成後，我會仔細看著作品想標題。我不希望標題只是用來說明畫面，所以有時甚至會煩惱兩個小時以上……。「公車，還不來嗎？」就比「等公車的青蛙們」更能夠傳達角色的表情，也使作品更有深度，對吧？

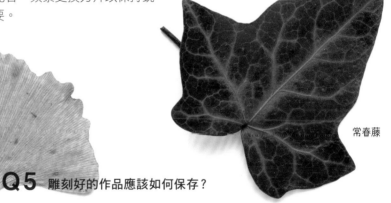

常春藤

銀杏

Q5 雕刻好的作品應該如何保存？

A 裱框或用放入文件夾收藏。

剛開始用新鮮樹葉創作時，我是把作品夾在報紙裡，壓上厚重的書，再靜置幾個禮拜做成押花（葉）。現在都用無須擔心枯黃變色的乾燥樹葉（P89）來創作，所以做好就會立刻裱框，或放入文件夾保存。至於乾燥樹葉的作法，是一位國外粉絲私訊我表示想買我的作品，我告訴對方「這是樹葉，沒辦法保存」時，對方所教我的方法。

後記

〜我開始接觸葉雕的故事〜

經常有人問我這些問題：
「你原本就會畫畫嗎？」
「你以前就擅長紙雕嗎？」

答案是：「並沒有。」
我原本只是一個普通的上班族。
經常忘東忘西，做事又很笨手笨腳，甚至連我都很討厭自己，完全就是個只會扯同事後腿的職員。

這樣子的我，為什麼現在會從事藝術創作工作呢？
最初的契機，是我被診斷出患有「ADHD（注意力不足過動症）」。

我忘東忘西又笨手笨腳的嚴重程度實在太不尋常，想要改善卻又改不了的這些缺點，似乎都是ADHD引起的先天障礙。

我去醫院接受檢查確診後，就辭職躲了起來。
我不知道自己接下來該怎麼辦。
我要「扮演」正常人繼續去工作嗎？
還是要以身心障礙者的身分去工作，承受別人的擔憂？

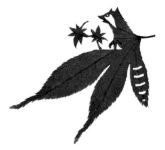

……老實說，這兩種我都不喜歡。

既然如此，我想把自己的專長當成工作。

那項專長必須只有我才會，而且在其他人眼中是不可或缺的。

可是我連工作都做不好，只會逃避，事到如今還能夠做什麼呢？

我既沒有存款，也已經三十歲了。

煩惱了許久，我找到的答案只有「藝術創作」。

起初是小小的塗鴉。

「只要用塗鴉把筆記本填滿，再塗上各式各樣的顏色，看起來就會像藝術創作吧？」

我從小就「只有」專注力比別人強。

尤其一旦投入感興趣的精細作業，我甚至聽不見周遭的聲音，能夠持續埋頭苦幹好幾個小時。

這種專注力過剩的情況稱為「過度專注（Hyperfocus）」，聽說也是ADHD常見的症狀。

我的創作活動就在「想到什麼就做什麼」的過程中展開。

我挑戰過圓珠筆彩繪、刮畫、黏土彩繪，紙雕也是其中一項嘗試。

紙雕很適合一旦專注，就會持續投入在同樣作業中好幾個小時的我。

可是，當我把作品上傳到社群網站之後，發現紙雕作品實在太多，如果只有紙雕的話，無法贏得大家的矚目……

怎麼辦？

要如何才能讓大家看到我的作品呢？

我的戶頭存款只剩下四千多元日幣。

我要繼續藝術創作？還是放棄這條路去找工作？

後來我選擇了「藝術創作」。

因為，要我回去過著痛苦得要死的上班族生活，倒不如拚死努力創作。

某天，我偶然在網路上看到一位西班牙藝術家的「Leaf Art」。

這是什麼？

葉子從正中央分成兩半，上半部變成森林，那兒有動物們在吃草……葉子上宛如一座小小的世界，這個不可思議又美好的作品，瞬間吸引了我。

第二天，我立刻去附近的公園找葉子。

接著將好不容易完成的第一幅葉雕作品上傳到社群網站。

「趁著充滿熱情的時候，先試了再說。」

我認為這種行動力，比起有沒有才華，還要重要好幾倍。

直到現在，我還是有這樣的感覺。

從第一幅作品到現在已經過了一年。
我邊做邊學而開始的葉雕作品，已經超過三百幅，也因此能夠如願推出作品集。

當時如果我沒有診斷出「ADHD」，我的人生肯定不會有這種轉機。
我很慶幸相信了自己，並且一心一意走在自己選擇的道路上。

接著，我要感謝總是在作品底下留言鼓勵我的各位！
「我會努力，希望盡早推出作品集。」
這句經常掛在嘴上的約定，我確實遵守了。

今後我仍會繼續創作，期待我們能夠在小小的葉子世界裡重逢。

2021年5月 Lito@Leafart

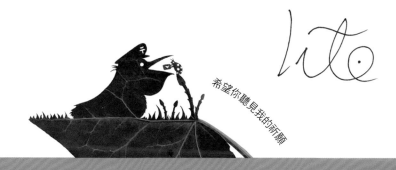

希望你聽見我的祈願

一葉一世界
日本藝術家的 89 個迷你葉雕童話

葉っぱ切り絵コレクション いつでも君のそばにいる 小さなちいさな優しい世界

作　　　者	Lito@Leafart
攝　　　影	嶋田礼奈（講談社攝影部／P89-91）
日 文 校 正	ぷれす
英 文 校 正	星野真理
譯　　　者	黃薇嬪
封 面 設 計	翁秋燕
內 頁 排 版	陳姿秀
行 銷 企 劃	林瑀·陳慧敏
行 銷 統 籌	駱漢琦
業 務 顧 問	郭其彬
業 務 發 行	邱紹溢
責 任 編 輯	劉淑蘭
總 編 輯	李亞南

出　　　版	漫遊者文化事業股份有限公司
地　　　址	台北市松山區復興北路331號4樓
電　　　話	(02) 2715-2022
傳　　　真	(02) 2715-2021
服 務 信 箱	service@azothbooks.com
臉　　　書	www.facebook.com/azothbooks.read
營 運 統 籌	大雁文化事業股份有限公司
地　　　址	台北市105松山區復興北路333號11樓之4
劃 撥 帳 號	50022001
戶　　　名	漫遊者文化事業股份有限公司

初 版 一 刷	2022年4月
定　　　價	台幣360元

ISBN　978-986-489-603-5

【參考文獻】

漢斯·費雪《布萊梅樂隊》（福音館書店）
露絲·史提爾斯·加內特&露絲·克麗斯曼·加內特《艾摩與小飛龍的奇遇記》（福音館書店）
李歐·李奧尼《小黑魚》（好學社）
艾瑞·卡爾《好餓的毛毛蟲》（偕成社）
馬克思·菲斯特《彩虹魚》（講談社）
路易斯·卡洛爾《愛麗絲夢遊仙境》（偕成社文庫）
艾諾·洛貝爾《青蛙與蟾蜍》（文化出版局）
宮澤賢治《新編 銀河鐵道之夜》（新潮文庫）
法蘭克·鮑姆《綠野仙蹤》（新潮文庫）
史蒂芬·史匹柏《E.T. 外星人》（環球影業）

【書封作品】
「葉子水族館」Leaf Aquarium
「這次去幫我摘星星！」Now go catch a star!

https://www.azothbooks.com/
漫遊，一種新的路上觀察學

漫遊者文化 AzothBooks

https://ontheroad.today/about
大人的素養課，通往自由學習之路

遍路文化·線上課程

國家圖書館出版品預行編目 (CIP) 資料

一葉一世界：日本藝術家的89 個迷你葉雕童話/
Lito@Leafart 著；黃薇嬪譯. -- 初版. -- 臺北市：漫遊
者文化出版：大雁文化發行, 2022.04
96 面；17x21 公分

ISBN 978-986-489-603-5(平裝)

936.9　　　　　　　　　　　　　111002774